文徵明行书集唐诗

于魁荣 编著

中国书店

出版说明

书法与古代诗歌是中华民族珍贵的文化遗产，具有极高的美学价值，深受人民群众的喜爱。书写和欣赏诗书合璧的作品，能使人获得双重的美感享受。

文徵明（一四七〇—一五五九）是明代著名的书画家、文学家，初名壁（也作璧），字徵明，后以字行，更字徵仲，长州（今江苏省吴县）人。他擅长诗文、书画，行书造诣很高。其用笔苍劲，时出老辣，运笔节奏流畅爽快，笔法精工，线条奔逸，在游丝的牵连中，笔画粗细对比鲜明；结字安稳，布白巧妙，带有画意，字势雄强挺拔；章法上下呼应，左右映带，气贯神逸，又表现出一种清新秀美的风格。圆劲、古朴、淡雅，法韵两胜，是其行书主要艺术特征。欣赏其书法作品，人们可以感到他深厚的艺术修养、平静的书法心态和耿直高尚的人格力量。

《文徵明行书集唐诗》是根据人们对其书法学习和欣赏的需要编写的。诗从唐代众多诗人作品中选出，这些诗的艺术性很强，表达了诗人的思想情感，体现了诗人的智慧才能。字从《赤壁赋》《滕王阁序》《西苑诗》《千字文》《自书诗》和其他书札等多种作品中选出，大致反映了文徵明行书的全貌。

本帖选取数十首诗，与书法相结合，按诗的内容集字，每首诗旁均有简体字对照。后附文介绍文徵明行书用笔、结字与章法，供初学者参考。

目　录

文徵明行书集唐诗

问刘十九

白居易

绿蚁新醅酒，

红泥小火炉。

晚来天欲雪，

能饮一杯无。

『红』字左部是草书写法，线条圆转并与右部横画连接。右部的短竖是斜的，与上横断开，与底横连接，笔画粗重。

『晚』字左部是行书写法，用笔较轻，底横向右上挑出，呼应右部笔画。右部上方笔画轻细，中间折处呈方形。笔画连接运笔轻快，灵动轻俏。

绿蚁新醅酒，红泥小火炉。晚来天欲雪，能饮一杯无。

长干曲（其一）

崔颢

君家何处住，

妾住在横塘。

停船暂借问，

或恐是同乡。

『处』的繁体字『處』，以草法书写，字形上小下大，上紧下疏。写时应注意提、按的变化，如中下部笔画按、提，再按，环转，收笔又提。

『是』字笔画细劲，笔画连接巧妙。上部内点连横，横连竖，竖左上提连撇，撇再连捺。

君家何处住，妾住在横塘。停船暂借问，或恐是同乡。

绝句（其二）

杜甫

江碧鸟逾白，
山青花欲然。
今春看又过，
何日是归年。

『逾』字右上撇和捺较细，中间写成两横三竖，布白巧妙。左下走之不宜写大，注意运笔重轻、粗细变化。

『看』字上部三画稀疏，形态不一，有连有断。右下『目』紧缩。撇向左下伸出。整个字上疏下密。

絶句（其二）

江碧鸟逾白
山青花欲燃
今春看又过
何日是归年

八阵图

杜甫

功盖三分国，
名成八阵图。
江流石不转，
遗恨失吞吴。

『三』字三个横，文徵明写成三个近似横点的笔画。上画左尖右圆，中画两头尖，下画收笔带出隼尾。三画排列自然生动。

『国』的繁体字『國』为全包围结构，外框不要过大。第一笔收笔向右回钩，第二笔笔圆意方，包围三面。内部笔画穿插分割空白不等。外框左上角开口，使字灵动。

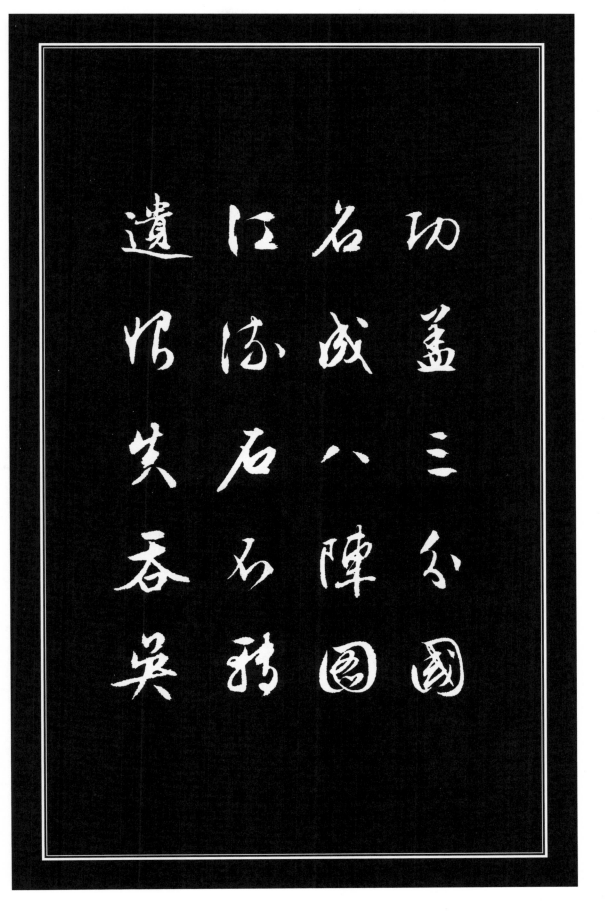

功盖三分国
名成八陈图
江流石不转
遗恨失吞吴

宿建德江

孟浩然

移舟泊烟渚，

日暮客愁新。

野旷天低树，

江清月近人。

「树」的繁体字『樹』，木字旁的撇、点连成一笔，写成撇提。中部繁多的笔画简化，用一竖代替。右边的『寸』钩重，与点相连。

「烟」字的火字旁占三分之一，第四笔点向右上带，有牵丝。右部第一笔竖头尖尾圆。第二笔横折竖钩包围三面，形方而意圆。

移舟泊烟渚

日暮客愁新

野旷天低树

江清月近人

塞下曲（其二） 卢纶

林暗草惊风，

将军夜引弓。

平明寻白羽，

没在石棱中。

『草』字上窄下宽，字形长。草字头小，运笔顿折较重。『早』右上角是方折，笔画重。整个字用笔多用折转，字势刚劲。

『中』字第一笔起笔露锋，按笔、提笔向右运行，折处圆转。中竖起笔藏锋，靠右穿过，分割的空白左大右小。字势雄浑。

林暗草惊风

将军夜引弓

平明寻白羽

没在石棱中

送崔九

裴迪

归山深浅去，
须尽丘壑美。
莫学武陵人，
暂游桃源里。

『深』字左部中间断开，下点较重，提笔与右上宝盖连属，钩重。右部蹭折转轻，底部两点重，左点与钩相连。

『美』字造型美观，上端两点分开。中间横短紧密。下部环转较大，收笔向左上萦带，呼应末笔。

归山深浅去，须尽丘壑美。莫学武陵人，暂遊桃源里。

汾上惊秋

苏 颋

北风吹白云，

万里渡河汾。

心绪逢摇落，

秋声不可闻。

「风」的繁体字「風」，外框用一笔写成，起笔尖细是由上字萦带而来，钩向内翻，与内部笔画相连。末笔写成点连点。

「汾」字左部笔画重，第一点与第二点断开，二、三点写成一笔。右部笔画较轻，一笔三折，收笔带小钩，呼应末笔。

北风吹白云
万里渡河汾
心绪逢摇落
秋声不可闻

杂诗

王维

君自故乡来，

应知故乡事。

来日绮窗前，

寒梅着花未。

「乡」的繁体字「鄉」，左密右疏，中部笔画向左靠。右边长竖下伸较长。「故乡」二字在诗中重复出现，写时要有变化。

「寒」字宝盖省去了左端的点，右端钩较长。中间繁多的笔画简化为点连点，简化是行书运笔的一条规则。

君自故乡来，应知故乡事。来日绮窗前，寒梅著花未。

鸟鸣涧

王维

人闲桂花落，
夜静春山空。
月出惊山鸟，
时鸣春涧中。

『闲』的异体字『閒』，是半包围结构，门字框大小适中，左竖细，右竖直重。内部『月』上靠，左右空白大小相等。两扇门上端空白较大。

『春』字上部分三横连属，间距不一，运笔自然。撇长较重，『日』字上靠，以免笔画松散。

人闲桂花落
夜静春山空
月出惊山鸟
时鸣春涧中

咏巫山

王绩

电影江前落，
雷声峡外长。
霁云无处所，
台馆晓苍苍。

『落』字是上下结构，字呈长方状。草字头写成两点一横。横起笔露锋，收笔顿折连接下部三点水，三点连成一笔。右下的『各』用一笔写出，中部环转轻，底部转折重。文徵明的行书多用草法。

『馆』的异体字『舘』，左旁是『舍』的简化写法，竖提与宝盖连成一笔。右竖裹锋起笔呈圆状，右下的环转与点断开。

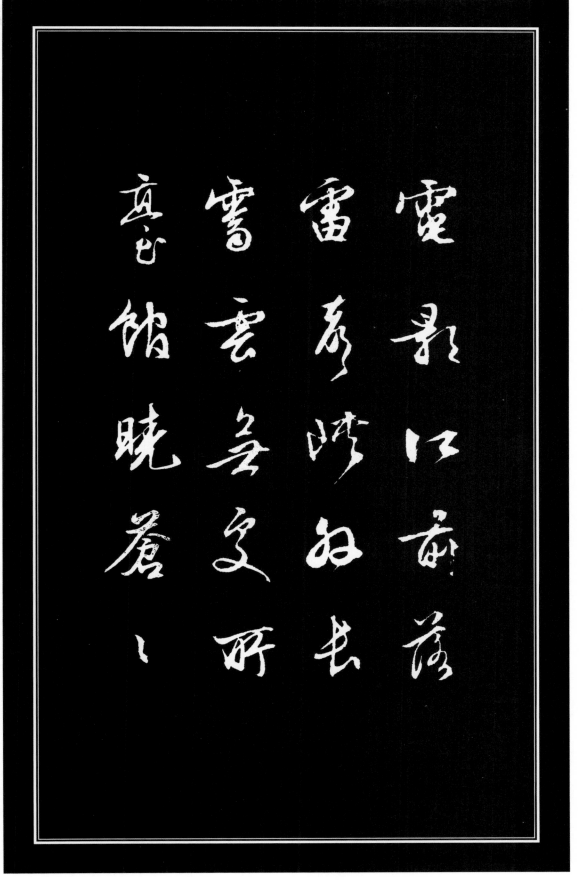

照镜见白发

张九龄

宿昔青云志，
蹉跎白发年。
谁知明镜里，
形影自相怜。

『发』的繁体字『髮』，左上是简化写法，笔画连接用折转。右下笔画用曲线环转，环转大小不一，末笔用打点。

『年』字前两笔连接，均短小。第三笔拉长，笔画粗重。第四笔写成短横。第三、四、五笔写成横连横，底横收笔向上出锋，呼应末笔竖，字势笔画刚劲。

宿昔青云志
蹉跎白发年
谁知明镜里
形影自相怜



登鹳雀楼

王之涣

白日依山尽，
黄河入海流。
欲穷千里目，
更上一层楼。

『尽』的繁体字『盡』，用草法一笔写成，写时需注意提按的变化。横斜画向上提，竖钩处稍按，提笔右行，折处又按，再提按。

『入』字撇、捺用牵丝连接，两画夹角约为九十度。

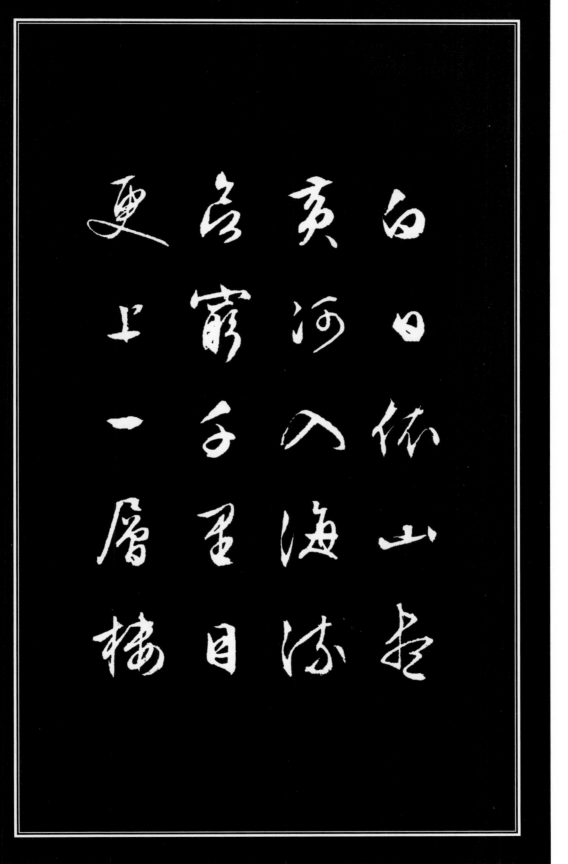

江亭夜月送别（其二）

王勃

乱烟笼碧砌，
飞月向南端。
寂寂①离亭掩，
江山此夜寒。

『碧』左上的『王』下沉，右上的『白』抬高，写法简化。『石』的撇向左下伸出。

『夜』字用草法书写，起笔按向左下运笔写成撇。竖起笔呈方形。第三画撇折向右上萦带，右下部分上为环转，下为折转。字左高右低，此字形窄长。

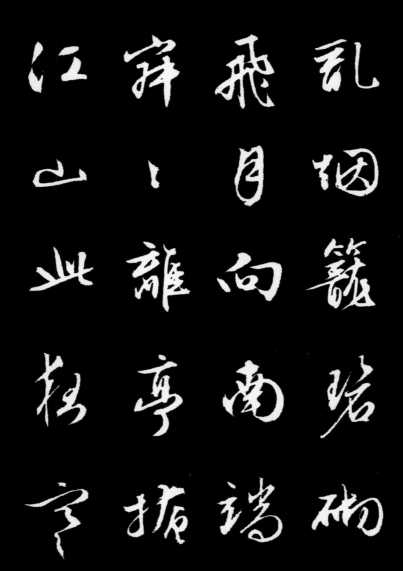

闲居

皇甫冉

桃红复含宿雨，
柳绿更带春烟。
花落家僮未扫，
莺啼山客犹眠。

『莺』的繁体字『鶯』，字形窄长，上部连续的三点是两个『火』的简化。宝盖写作一横，右端有出钩痕迹。下部运笔用折转写出『鳥』。要注意折的长短和角度。

『啼』字为左右结构，口字旁笔画少，要上提。右部上横长，两点萦带左连上笔，右点连下笔。末笔竖从两点中间起笔，正直伸向下方。

桃红复含宿雨　柳绿更带朝烟　花落家僮未扫　莺啼山客犹眠

赠去婢

崔　郊

公子王孙逐后尘，
绿珠垂泪滴罗巾。
侯门一入深如海，
从此萧郎是路人。

『深』字左部写作竖提，连接右上的秃宝盖，秃宝盖的钩翻笔接写竖钩。下部左点连钩，右点断开，中间省略了很多笔画。省略是行草书运笔的一条规则。

『海』字左右两部分之间留有较大空白。『每』上端小横折笔向左下，再折笔向右下，写成撇折，再提笔向左上，写横折竖，最后写内部的『十』。

公子王孫逐後塵

綠珠垂淚滴羅巾

侯門一入深如海

從此蕭郎是路人

绝句

杜甫

两个黄鹂鸣翠柳，
一行白鹭上青天。
窗含西岭千秋雪，
门泊东吴万里船。

『西』字形扁，上横左尖，第二笔竖斜，上尖，都是顺势落笔一接而成，用笔简便。第三笔折处方中带圆，四、五、六笔连属。

『东』的繁体字『東』，中竖挺直，支撑整个字。第二笔斜竖与横折之间开口较大，横折方中带圆，笔画厚重。撇捺短小带钩。

两箇黄鹂鸣翠柳

一行白鹭上青天

窗含西岭千秋雪

门泊东吴万里船

暮江吟

白居易

一道残阳铺水中，
半江瑟瑟半江红。
可怜九月初三夜，
露似真珠月似弓。

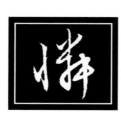 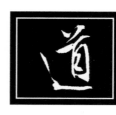

『道』字是半包围结构，左下包右上。走之的写法是露锋入笔按提再接，接着写出短捺。『首』的横起笔重，收笔顿折，笔连竖画，竖原路返回，写出横折弯钩，钩重，内部小横靠左。

『怜』的繁体字『憐』，左部竖画出钩，接着再写点提。右部占全字的三分之二，上下都长出左部，右下的运笔是横折竖提，笔连横转向右，再折笔写下横，再提笔写竖。

一道残阳铺水中

半江瑟瑟半江红

可怜九月初三夜

露似珍珠月似弓

泊秦淮

杜牧

烟笼寒水月笼沙，
夜泊秦淮近酒家。
商女不知亡国恨，
隔江犹唱后庭花。

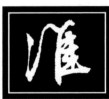

『淮』字左部运笔为：按笔成点，再提拉写成下点，再提拉写出右部笔画。『隹』四横连接，最后再写竖。

『犹』的繁体字『猶』，左部撇萦带第二笔。第二笔不向右弯而是写成直竖。第三笔写成撇折。右下部『酉』写成连续的两点两横。

烟籠寒水月籠沙
夜泊秦淮近酒家
商女不知亡國恨
隔江猶唱後庭花

江南春绝句　杜牧

千里莺啼绿映红，

水村山郭酒旗风。

南朝四百八十寺，

多少楼台烟雨中。

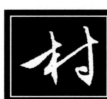

『村』字左横起笔重按，收笔上提写竖，第三笔撇折向右上运行，连接右横，右竖钩重按连接写点。

『楼』字左窄右宽，右部占三分之二，写法是横折连下横，再上提连竖，竖收笔向右上提，由内向外环转，用一笔写成。

千里莺啼绿映红
水村山郭酒旗风
南朝四百八十寺
多少楼台烟雨中

山行

杜牧

远上寒山石径斜，
白云生处有人家。
停车坐爱枫林晚，
霜叶红于二月花。

「家」字第二笔竖点与横连接，右钩较长。下部『豕』靠右，弯钩左边的竖点代表两撇，右边一竖点代表撇和捺。笔画连接简便。

「坐」字是先写竖，再写点，点，撇，下部两横连接。上横略右移，下横略左移。运笔简便，结字新颖。

远上寒山石径斜

白云生处有人家

停车坐爱枫林晚

霜叶红于二月花

塞上听吹笛　高适

雪净胡天牧马还，
月明羌笛戍楼间。
借问梅花何处落，
风吹一夜满关山。

『戍』字左撇写成粗重的竖长点，并与横连接。戈钩斜直，钩由反方向返回，连写成撇，撇有小钩，呼应右点。

『风』的繁体字『風』，第一笔是竖回钩撇。第二笔横斜钩，折用方折，向下运笔时劲挺弯度不大。此字框左上张开大口，布白灵动。

雪净胡天牧马还

月明羌笛戍楼间

借问梅花何处落

风吹一夜满关山

宫词

顾况

玉楼天半起笙歌，
风送宫嫔笑语和。
月殿影开闻夜漏，
水精帘卷近秋河。

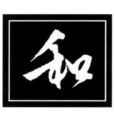

「语」的繁体字「語」，左部写成挑，「空挑即是言」。右部的「吾」用连续折线写成，折处多为方折。

「和」字左高右低，第一笔撇、第二笔横都较长较重。第四笔撇折写得短而轻，以减轻左部重量，字势向左倒。右部「口」下沉，稳定了字的重心。

玉楼天半起笙歌

风送宫嫔笑语和

月殿影开闻夜漏

水晶帘卷近秋河

寒食

韩翃

春城无处不飞花，
寒食东风御柳斜。
日暮汉宫传蜡烛，
轻烟散入五侯家。

「汉」的繁体字『漢』为左右结构，右部笔画改变。右部运笔顺序是横向上萦带，写出两竖。右部转向右，再回环连接竖，最后写出连接的两横，结字新颖。

「轻」的繁体字『輕』，左右结构，左边『車』写成三横一竖。右部上端左点外放，右点收缩。左右两部分有线条相连，中下留有大块空白。

春城無處不飛花
寒食東風御柳斜
日暮漢宮傳蠟燭
輕煙散入五侯家

春雪

韩愈

新年都未有芳华，
二月初惊见草芽。
白雪却嫌春色晚，
故穿庭树作飞花。

『芳』字的草字头写成连续的三点，横左低右高。第七笔写成弧钩，撇短。

『华』的繁体字『華』，改变了形态和笔顺。底部写成长横，左右搭上两竖。字形上窄下宽，布白新颖。

新年都未有芳華
二月初驚見草芽
白雪卻嫌春色晚
故穿庭樹作飛花

横江词（其四）　李白

海神来过恶风回，

浪打天门石壁开。

浙江八月何如此，

涛似连山喷雪来。

「似」字单人旁下竖与第二笔竖作「以」字左
竖，成为第二笔与第三笔共用的笔
画，这种现象在书法上叫借换。节
省一个笔画，字势宽舒、美观。

「壁」字上部是草法，用线条盘旋
简化笔画。下部近似楷法，底横厚
重。三个部件之间由游丝连接。

海神来过恶风回
浙江八月何如此
涛似连山喷雪来

黄鹤楼送孟浩然之广陵

李白

故人西辞黄鹤楼，

烟花三月下扬州。

孤帆远影碧空尽，

唯见长江天际流。

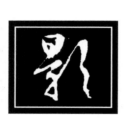

『故』字第一笔横发笔粗重末端较轻，竖起笔较轻，收笔处重，省略了『口』。竖提笔向右连接右部笔画，右部笔画一笔写成，上用环转，中间用折，下用回环。

『影』字左部上重下轻，横与竖之间弯曲处代表『口』。右部三撇连写成连折的曲线，重处是实画，轻处是两个笔画之间的过渡。

故人西辞黄鹤楼
烟花三月下扬州
孤帆远影碧空尽
唯见长江天际流

秋下荆门

李白

霜落荆门江树空,
布帆无恙挂秋风。
此行不为鲈鱼鲙,
自爱名山入剡中。

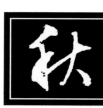

『霜』字上宽下窄。雨字头省掉左点,横画向左伸,钩重,连接中竖。中竖短向右一按,用牵丝连接下部笔画。下部『相』运笔是横折竖提向圆转,笔势收紧。

『秋』字上撇较重,竖出钩上提连横,再连接右边『火』。结字左重右轻,左高右低。

霜落荆门江树空
布帆无恙挂秋风
此行不为鲈鱼鲙
自爱名山入剡中

望庐山瀑布 李白

日照香炉生紫烟，
遥看瀑布挂前川。
飞流直下三千尺，
疑是银河落九天。

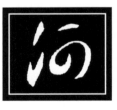

『香』字上部『禾』的写法是上撇平，长横左伸右缩，竖直，这三画都较重，下撇细长，捺写成点，长短、粗细搭配。下部『日』用笔破方为圆，并与上部连接。

『河』字为左右结构。左部上点拉长，下点写成点提，萦带右面横画。右上横不与其他笔画连接。右下的曲线先曲后伸，由内而外。

日照香炉生紫烟
遥看瀑布挂前川
飞流直下三千尺
疑是银河落九天

望天门山

李白

天门中断楚江开，
碧水东流至此回。
两岸青山相对出，
孤帆一片日边来。

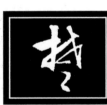

「楚」字上部由两个「木」连属。左边的「木」粗重，右边的较轻。左边的「木」竖提钩折笔向右上，连接右边的「木」，右边写成斜竖，加大两竖之间的空白，竖钩向右提折笔再向左，接下半部分笔画。下部笔画简化，用「之」代替。

「水」字中间竖钩挺直，左边的笔画简化，离中竖较远，右边撇、捺连属，笔画离中竖较近。这使得两边笔势重量相等，保持了字的平衡。

天门中断楚江开
碧水东流至此回
两岸青山相对出
孤帆一片日边来

南园（其五）

李贺

男儿何不带吴钩，
收取关山五十州。
请君暂上凌烟阁，
若个书生万户侯。

『吴』字笔画疏朗，上『口』居正，下横两头尖中间粗，撇点短小，重心平稳。

『钩』的繁体字『鉤』，左上笔类似弯点，代表撇点，与下边笔画相距远，空白大。右边笔画有包围之势，形圆而意方，内钩上提。

男儿何不带吴钩

收取关山五十州

请君暂上凌烟阁

若个书生万户侯

月夜

刘方平

更深月色半人家，
北斗阑干南斗斜。
今夜偏知春气暖，
虫声新透绿窗纱。

「绿」字左部是草写的绞丝旁，回转向右连接右上笔画，右上的横折省略了笔画。下边竖钩为曲线，左边一点右边两点，造型美观。

「窗」的异体字「窻」，宝盖上点靠右，左点靠左，钩重，连接其他笔画。接着用左右摇动的折线一笔写成，底部弯钩写成弧形。

更深月色半人家
北斗闌干南斗斜
今夜偏知春氣暖
虫聲新透綠窗紗

乌衣巷

刘禹锡

朱雀桥边野草花，

乌衣巷口夕阳斜。

旧时王谢堂前燕，

飞入寻常百姓家。

『边』的繁体字『邊』为草书写法，中间折转一笔，简化了中间大部分笔画。走之旁写成微弯的曲线。

『堂』字中间省去『口』，下部『土』的竖向右移，向右上回环写出底横。整个字布白宽疏。

朱雀橋邊野草花

乌衣巷口夕陽斜

舊時王謝堂前燕

飛入尋常百姓家

再游玄都观 刘禹锡

百亩庭中半是苔，

桃花净尽菜花开。

种桃道士归何处，

前度刘郎今又来。

『花』字先写两点，再写横折撇，撇与右下的竖弯钩对称，笔画粗细均匀。

『种』的繁体字『種』是左右结构，左窄右宽，左轻右重。『禾』旁占三分之一，由两笔写成。右部占三分之二，右竖靠右，向上回环再写横。

百亩庭中半是苔
桃花净尽菜花开
种桃道士归何处
前度刘郎今又来

九月九日忆山东兄弟

王维

独在异乡为异客，

每逢佳节倍思亲。

遥知兄弟登高处，

遍插茱萸少一人。

『弟』字第二个折转向右侧，使字加宽，竖斜直，下伸。末笔撇起笔靠右上，字上密下疏险而美观。

『插』字是左右结构，左部提手竖长钩重。右部笔画上齐下短，右下写成三个点。字的右下留出大块空白，布白巧妙美观。

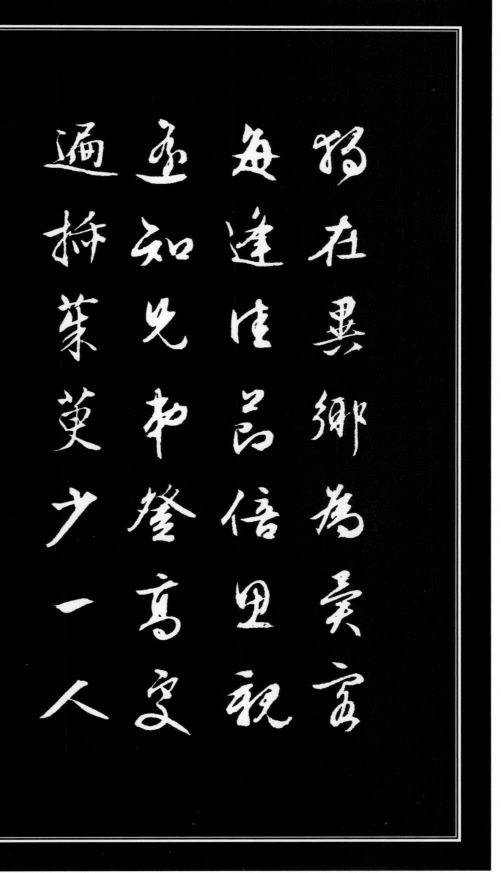

独在异乡为异客
每逢佳节倍思亲
遥知兄弟登高处
遍插茱萸少一人

送元二使安西 王维

渭城朝雨浥轻尘，

客舍青青柳色新。

劝君更尽一杯酒，

西出阳关无故人。

『柳』字木字旁第三笔写成撇折挑，右部笔画连环旋转，末笔竖写成点。

『阳』的繁体字『陽』，左耳旁写成横折竖，向右上拉笔与右部连接。右部笔画折笔向下，再折笔画成圆曲线，内部白块由两个撇连属分割。

渭城朝雨浥輕塵

客舍青青柳色新

勸君更盡一杯酒

西出陽關無故人

社日

王驾

鹅湖山下稻粱肥，
豚栅鸡栖对掩扉。①
桑柘影斜春社散，
家家扶得醉人归。

注：①『对』一作『半』。

『湖』字中部写成横竖提，右边
『月』约占二分之一，竖钩下移，
提钩连接内点。整个字左短右长。

『鹅』的异体字『鵞』是上下结构。
上部两个竖向笔画敞开，把『鸟』
上提，结字紧密，『鸟』由折线和
圆转曲线写成。

跨湖山六稻畏肥

瞰棚終栖為揺飛

東拓影斜春社散

家々扶游路人帰

出塞（其二）

王昌龄

秦时明月汉时关，
万里长征人未还。
但使龙城飞将在，
不教胡马度阴山。

「城」字是左右结构，土字旁的写法是先横再竖提，竖起笔藏锋形圆，提连接右部的撇，戈钩斜直较重，收笔出锋，省略钩。

「教」字是左右结构，这里写成上下结构。上窄下宽，下部一笔连续环转，纯用腕力。右下笔画断开，捺写成长点。

秦时明月汉时关
万里长征人未还
但使龙城飞将在
不教胡马度阴山

台城

韦庄

江雨霏霏江草齐，
六朝如梦鸟空啼。
无情最是台城柳，
依旧烟笼十里堤。

『堤』字提土旁笔画少，故向上安排。右部笔画细是用笔尖书写，注意折转的变化。如横左上挑连竖，竖向右上带连撇，结字巧妙。

『里』字上宽下窄，第一笔斜竖两头尖，不与其他笔画连接。第二笔横折折笔成方。第四笔竖直向下，收笔左提，环转写出底横。

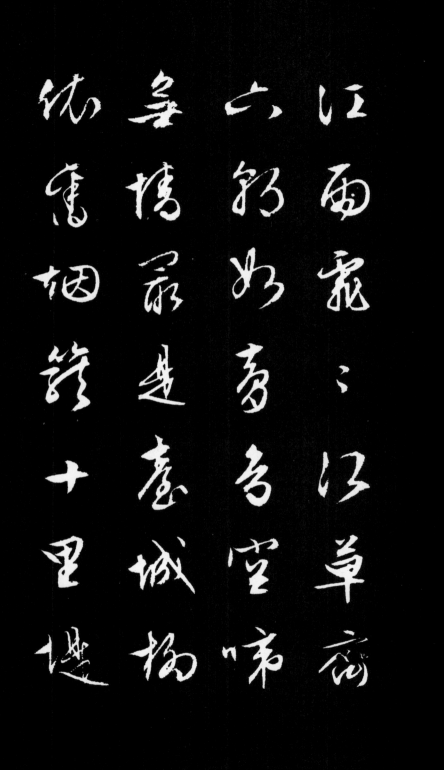

江雨霏霏江草齐
六朝如梦鸟空啼
无情最是台城柳
依旧烟笼十里堤

枫桥夜泊

张继

月落乌啼霜满天，

江枫渔火对愁眠。

姑苏城外寒山寺，

夜半钟声到客船。

「钟」的繁体字『鐘』是左右结构，左右之间留有空白。右部笔画简化，上边代表『立』，下边『生』代表『里』。

「声」的繁体字『聲』，左上部分拉长下沉，『耳』右移，将上下结构的字写成左右结构。右上部分简化，耳写成三横一竖。

月落乌啼霜满天
江枫渔火对愁眠
姑苏城外寒山寺
夜半钟声到客船

钱别王十一南游

刘长卿

望君烟水阔，挥手泪沾巾。飞鸟没何处，青山空向人。

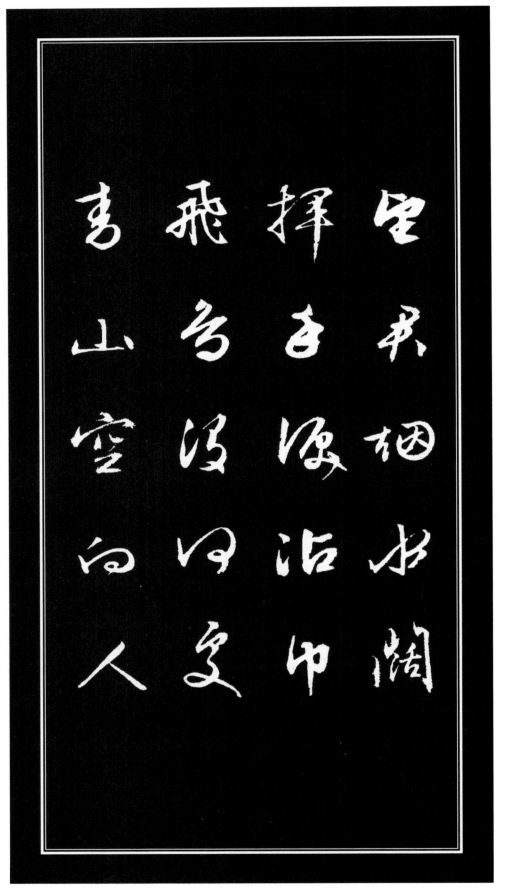

长江一帆远，落日五湖春。谁见汀洲上，相思愁白蘋。

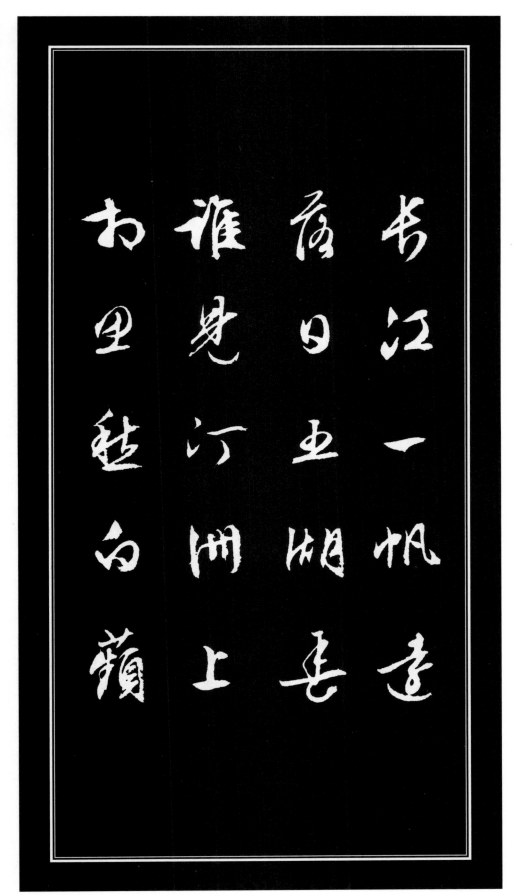

新晴野望

王 维

新晴原野旷，极目无氛垢。郭门临渡头，村树连溪口。

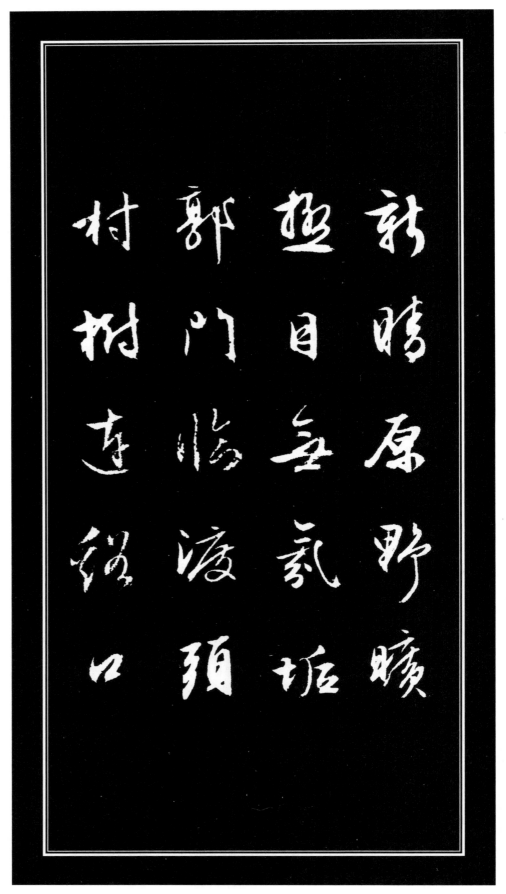

白水明田外，碧峰出山后。农月无闲人，倾家事南亩。

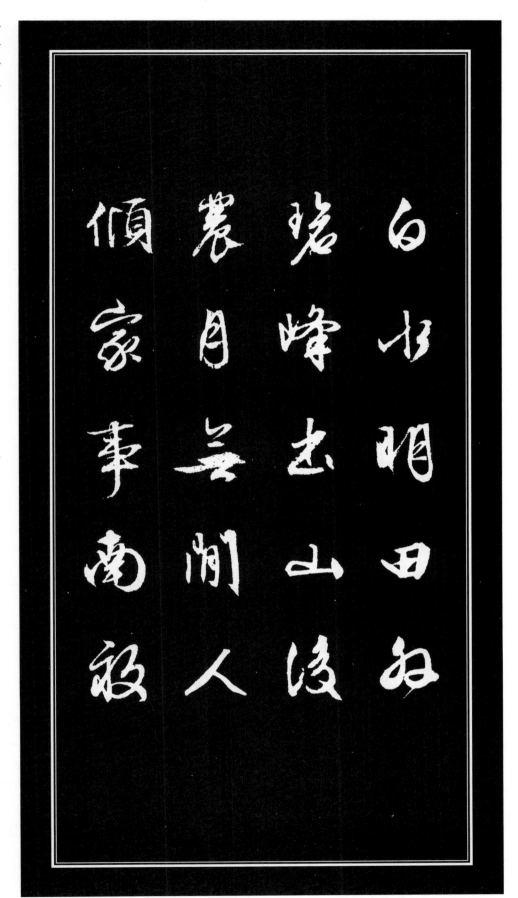

山居秋暝

王 维

空山新雨后，天气晚来秋。明月松间照，清泉石上流。

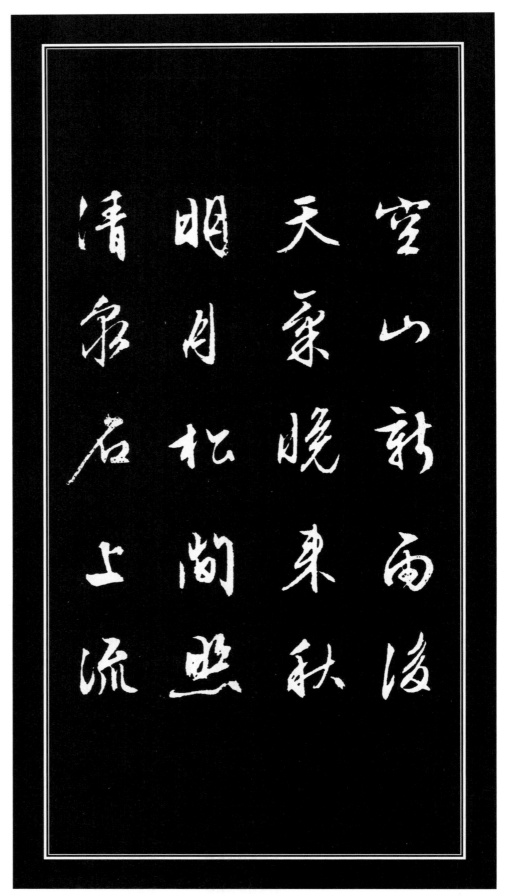

竹喧归浣女，莲动下渔舟。随意春芳歇，王孙自可留。

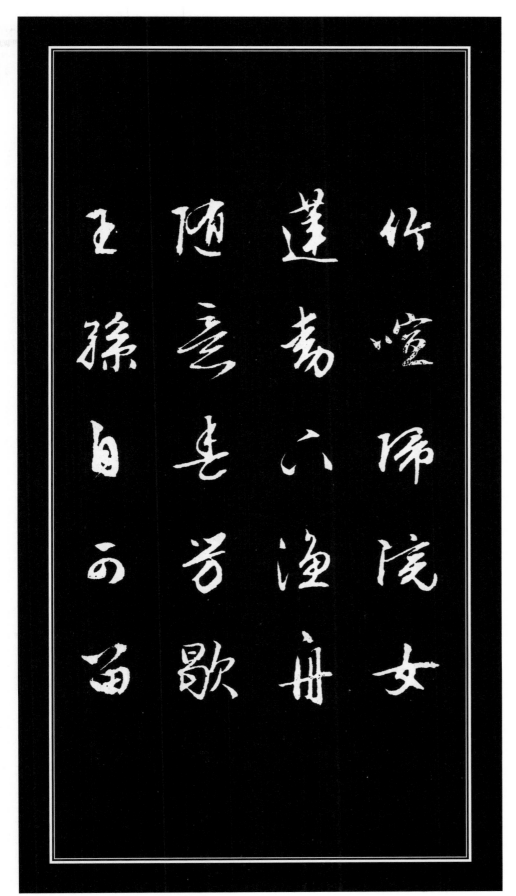

春望

杜 甫

国破山河在，城春草木深。感时花溅泪，恨别鸟惊心。

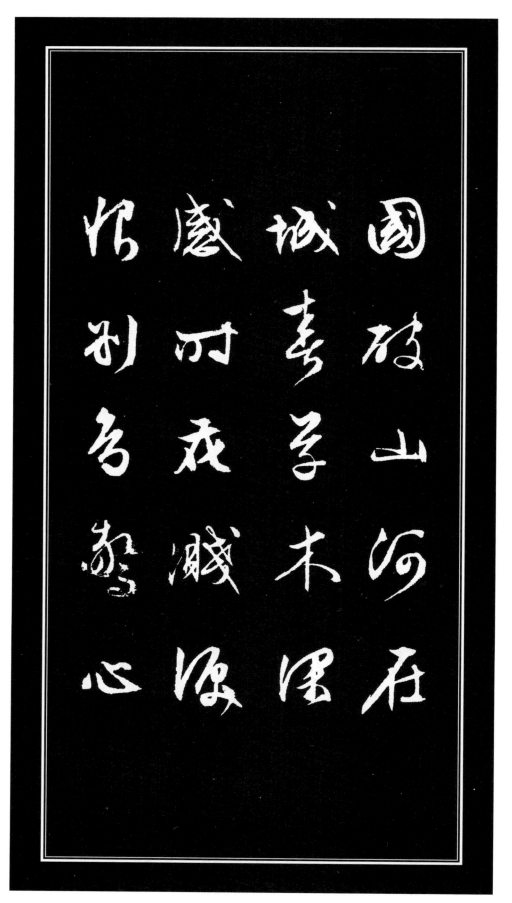

烽火连三月，家书抵万金。白头搔更短，浑欲不胜簪。

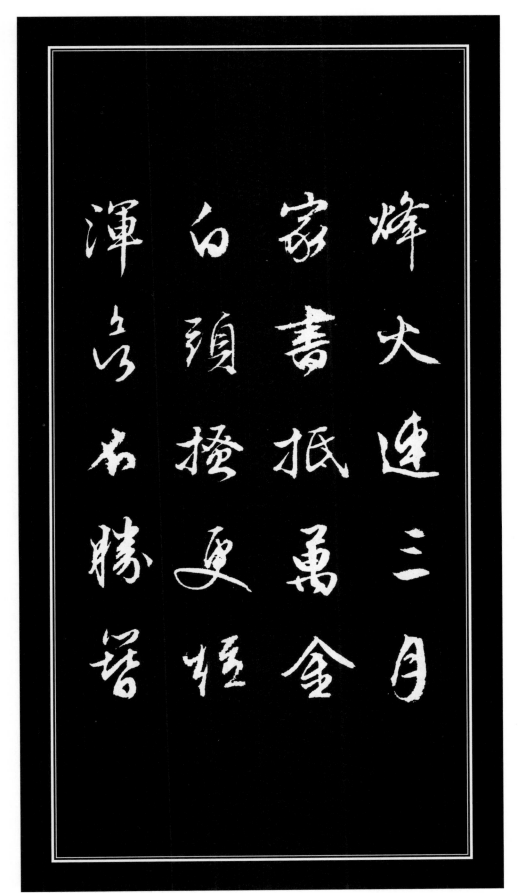

商山早行

温庭筠

晨起动征铎，客行悲故乡。鸡声茅店月，人迹板桥霜。

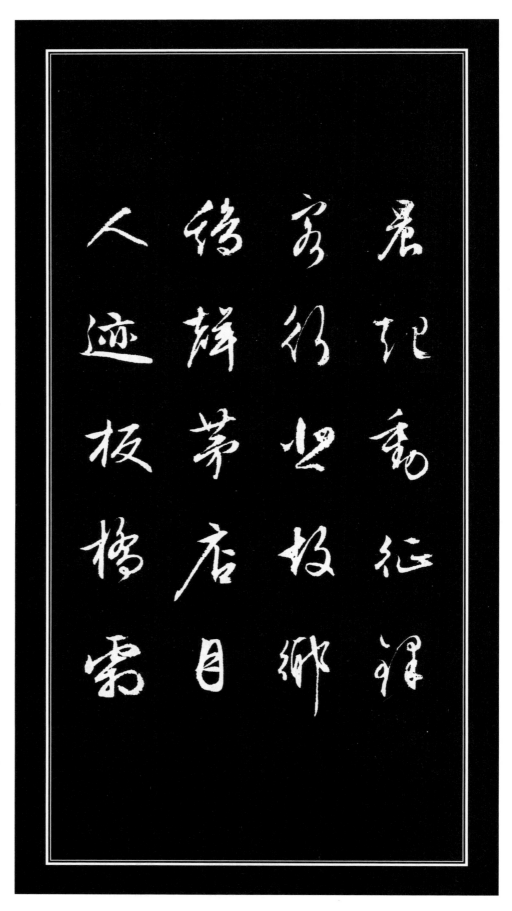

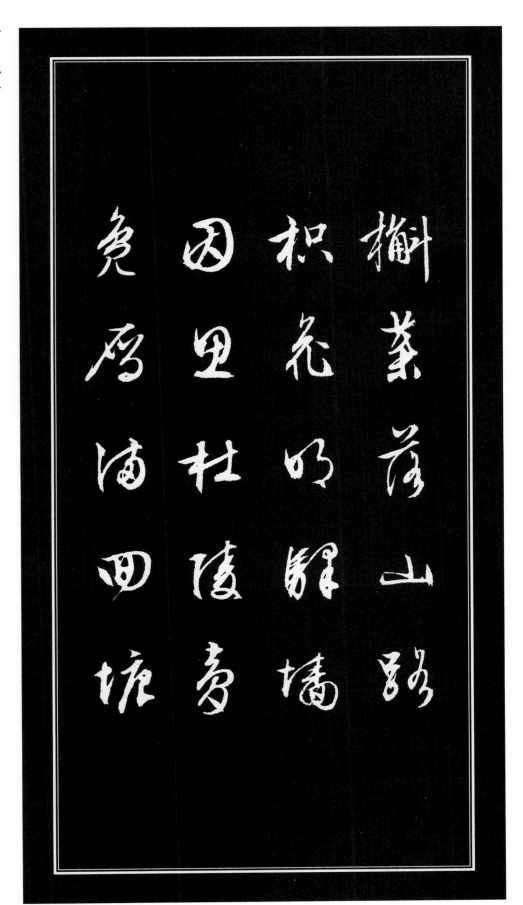

槲叶落山路，枳花明驿墙。因思杜陵梦，凫雁满回塘。

钱塘湖春行

白居易

孤山寺北贾亭西，水面初平云脚低。几处早莺争暖树，谁家新燕啄春泥。

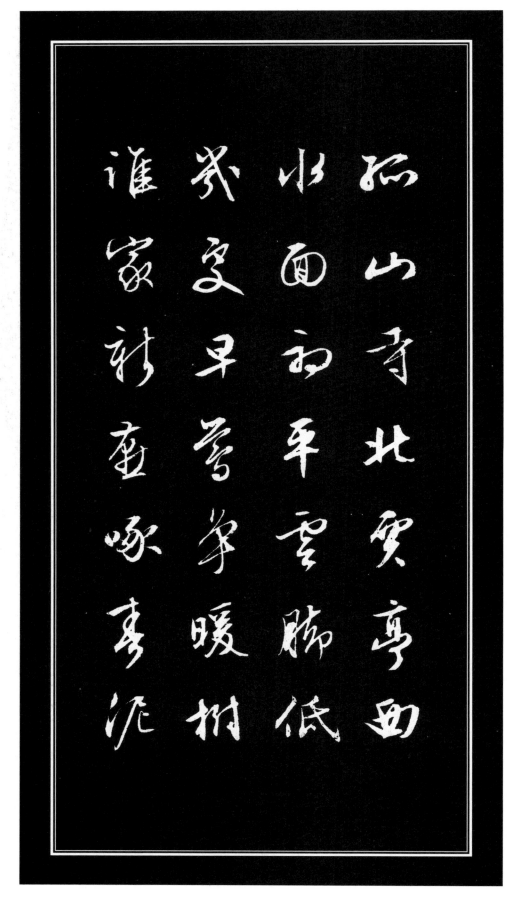

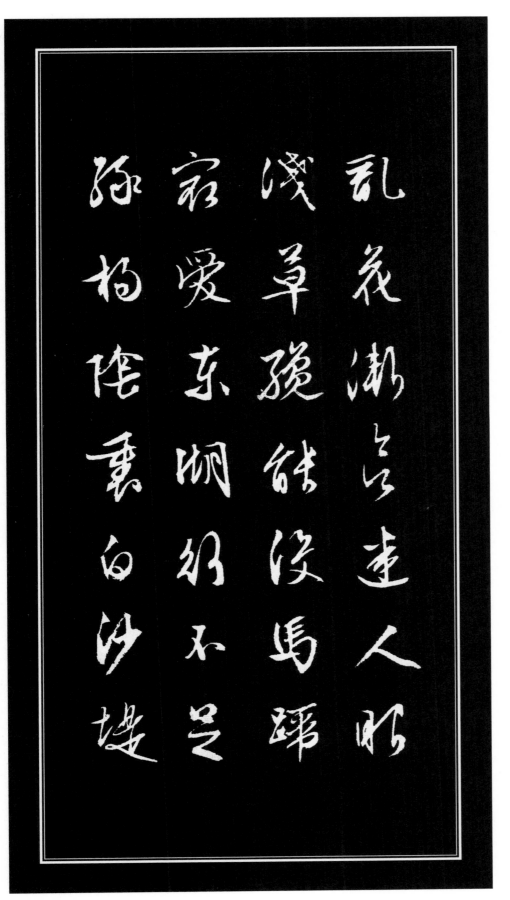

乱花渐欲迷人眼，浅草才能没马蹄。最爱湖东行不足，绿杨阴里白沙堤。

秋兴八首（其一）

杜甫

玉露凋伤枫树林，巫山巫峡气萧森。江间波浪兼天涌，塞上风云接地阴。

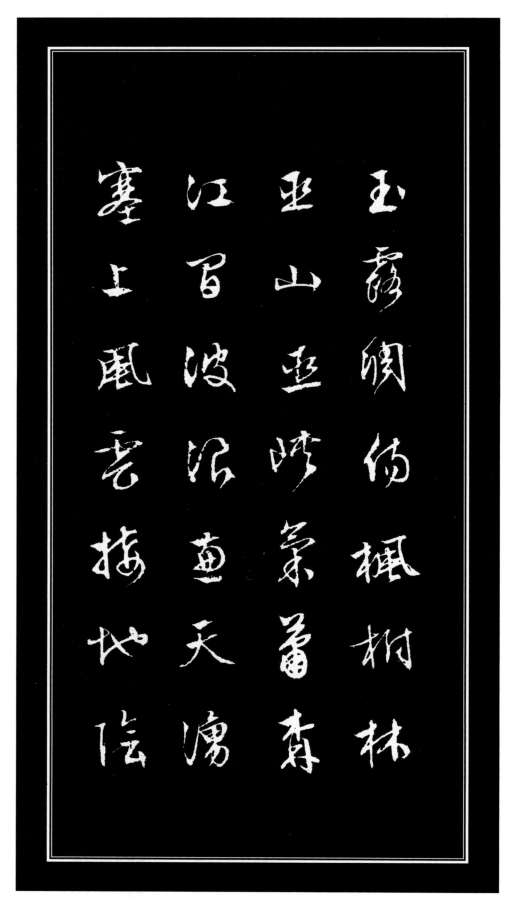

从菊两开他日泪，孤舟一系故园心。寒衣处处催刀尺，白帝城高急暮砧。

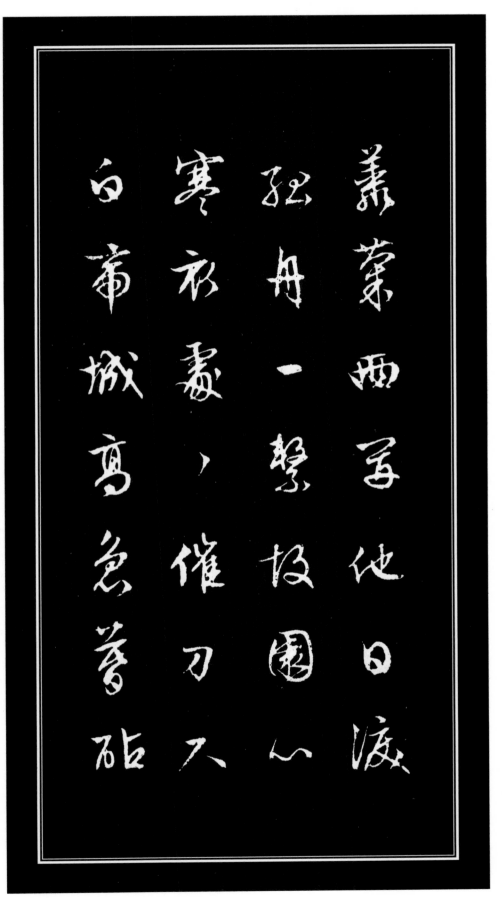

无题

李商隐

相见时难别亦难，东风无力百花残。春蚕到死丝方尽，蜡炬成灰泪始干。

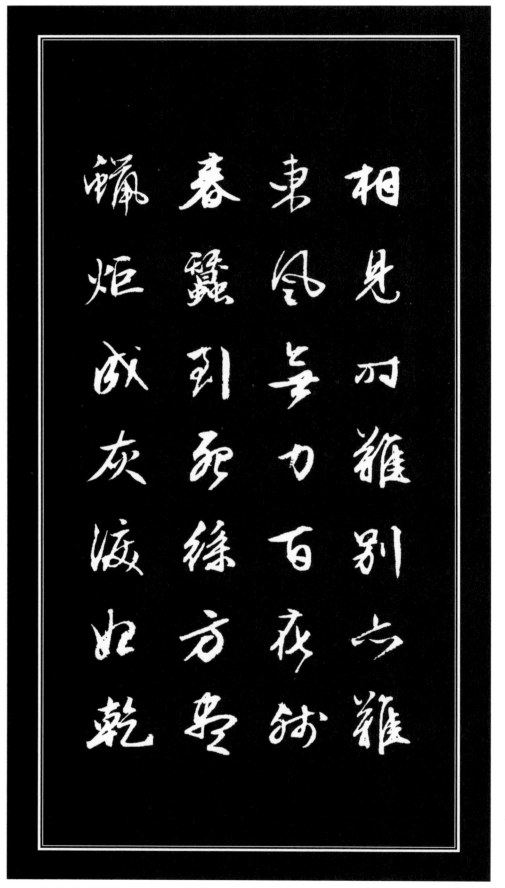

晓镜但愁云鬓改，夜吟应觉月光寒。蓬山此去无多路，青鸟殷勤为探看。

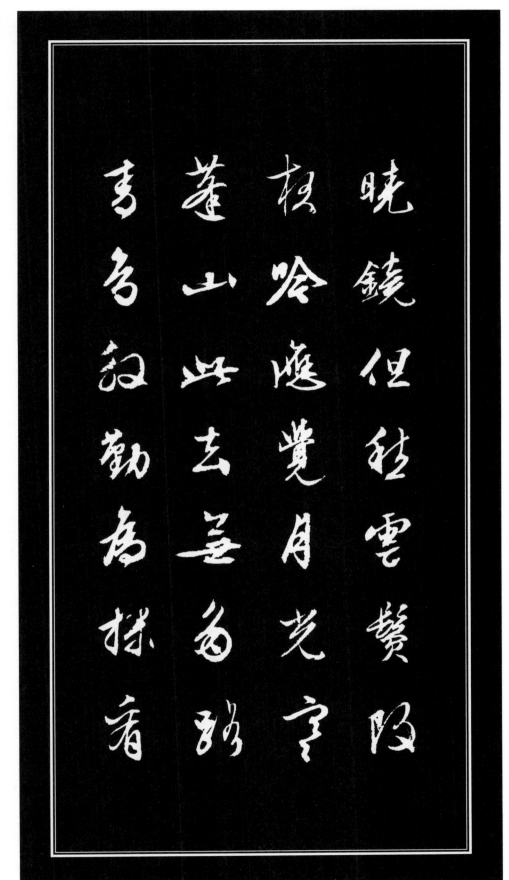

积雨辋川庄作

王 维

积雨空林烟火迟，蒸藜炊黍饷东菑。漠漠水田飞白鹭，阴阴夏木啭黄鹂。

積雨空林烟火遅藜炊黍餉東菑漠漠水田飛白鷺陰陰夏木囀黃鸝

山中习静观朝槿，松下清斋折露葵。野老与人争席罢，海鸥何事更相疑。

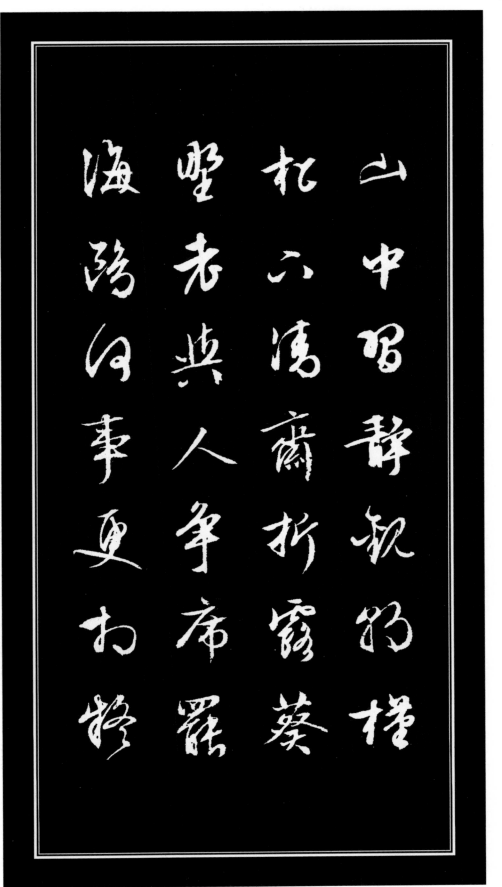

文徵明行书用笔、结字与章法

文徵明（一四七〇—一五五九），初名璧（一作璧），字徵明，自号衡山居士，也称「文衡山」。因其曾在朝任职翰林待诏，故又称「文待诏」，长州（今属江苏省吴县）人，明代著名书画家、文学家。其流传的行书作品较多，如《赤壁赋》《醉翁亭记》《滕王阁序》《西苑诗》等，以及大量手札。

一、用笔

文徵明学习行书是从宋元名家名帖入手，上追晋唐，得苏轼、康里子山的笔意，并受王羲之《圣教序》的影响。元代书家康里子山的行草用笔犀利，刚毅洒脱，具有健峭逸迈之气，文徵明吸取了他们的长处，用笔凌厉、潇洒、秀劲。

（一）起笔露锋、藏锋并用

行书起笔有藏锋、露锋之分：藏锋包其气，露锋显其神。文徵明用笔露锋、藏锋并用，笔画形质兼美，如：「信」字撇画起笔用藏锋，笔画浑厚。点和横起笔露锋，笔画峻峭。「垣」字左竖是藏锋，右上的横起笔是露锋，都是运笔自然出现的效果。行书运笔要求流畅自然，因此露锋起笔居多，如「歌」「诵」二字的笔画，多是露锋。为防止露锋多而失势，就要兼用藏锋，行书如「少」和「于」的异体字「於」，两字是笔画的连带，出现笔画的藏势。露锋与藏锋并用，可使行书笔画既秀逸清劲，又苍古有神。

（二）行笔中锋劲健，筋骨血肉停匀

中锋运笔如锥画沙，笔尖在点画中运行，使笔画筋骨强健。例如「事」「秋」二字，中锋运笔包骨藏筋，笔画劲挺，具有拉力。骨肉

血停匀是指笔画既有筋骨又有血肉，笔画肥瘦适中，又有变化。血是指水墨，肉是指笔画的肥瘦。这取决于行笔的提按与力度的轻重。如「首」字下部用笔重按，使墨色外洇，血肉丰满。「栖」字是笔毫在运行中，用提按自然的变化，写出骨肉俱足，形质兼美的姿态。「幽」字中竖下笔稍重，下行时提笔变细，收笔又较重，底部横向笔画中间也较细，用提按拉的笔法，写出瘦劲的笔画，提处见筋，按处见肉。「回」的异体字「囬」，靠适度的提笔回拖，使字既显出筋骨又显出血肉丰满。

（三）转折方圆兼用

文徵明学过苏轼笔法，但比起苏字，笔画较为瘦劲，骨肉停匀。

文徵明行书的转折有方有圆。圆笔内敛，笔画浑厚，方笔锋芒外显，笔画峻利。「翠」「曾」和「诗」的繁体字「詩」，三字折处多用圆转，

「知」「艇」「章」三字折转多用方折。用笔折转方圆兼用，使字富于变化、刚柔相济，充分显示其运笔老到的基本功。

（四）笔法简便

行书的用笔方法有提、按、挫、衄、蹲、驻、折、转、行、停、捺、回等多种，文徵明的行书运笔，有的动作被简化、淡化，笔法简便。如「苕」字第一笔是顺势落笔，自然向右运行，收笔自然提收，其他笔画的使转，也无过多的运笔动

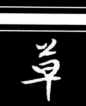

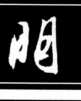

作，靠笔毫左右摆动和轻提轻按的动作完成运笔过程，笔法简便。「金」字的捺末端不重按，顺势提按，也写成撇状。上横落笔一按即收，中横在向右移动中自然收笔。竖直挺与两点的连带也十分简便。「作」字用连续提按动作完成，结字左低右高，不仅简便还别具一格。「草」字笔画粗细一致，无大的起落变化，笔法简便，字形美观。

（五）善用硬毫

文徵明行书用笔劲健，也与他运用的笔毫有关。他喜用硬毫，善用硬毫。他在八十六岁时写的《闲兴》诗中说：「端溪古砚紫琼瑶，斑管新装赤兔毫。长日南窗无客至，乌丝小茧写离骚。」兔毫就是一种硬毫。看「定」的异体字「㝎」的形态，棱角外露，是硬毫所为。「明」字右部竖画劲挺，底钩是向左推笔，自然带出，铁画银钩，力度很强，也与硬毫有关。「新」「稍」二字转折处有的筋骨外露，明显是硬毫留下的痕迹。由于书者善用硬毫，使笔画劲挺而柔韧，不是瘦如柴梗，而是有血有肉。造型美观，极富神采。

二、结字

文徵明行书结字与米芾的行书结字风格不同，他结字很少大起大落和左欹右侧，而是如赵孟頫的行书结体端稳，但又不囿于赵体，形态又与赵体有很大的区别。但总的特点是形态安稳、布白美观、形体劲健、丰于变化。

（一）形态安稳

形态安稳主要表现在字的笔画和部件围绕字的中轴线安排。如「水」字，中竖垂直，确定字的安稳态势，而两边的

笔画有多样的变化：左边的挑折撇写成折挑，短小，离中竖远；右边撇捺写成两个相连的撇，笔画较重，离中竖近，使字左右平衡。「东」的繁体字「東」，中竖也是垂直的，尽管其他笔画欹侧，长短多变，但字势还是保持平稳，「景」「空」二字没有中竖定位，笔画的运转完全围着无形的中轴线运行。

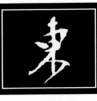
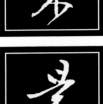
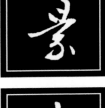
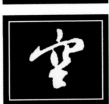

（二）布白巧妙

关于布白，清代书家邓石如有句名言：「字画疏处可以走马，密处不使透风，常计白以当黑，奇趣乃出。」布白巧妙反映了书家的艺术创造才能。上面谈的结字安稳，是其布白主要特征。在安稳的基础上，布白又有巧妙的变化。「佳」字右边横短，字的中间留有较大空白，疏处可以走马。「领」的繁体字「領」，左右两边都很正，左部撇伸长，下端点缩小，右部竖笔下伸，小撇紧缩，整体造成上开下合之势，十分巧妙。「绅」字的空白没有用等分分割，而是分成大小不同的白块。右边竖画靠右，左上角大张口，加大右部空白，布白疏密对映。「部」字右部上提，左右错位。「架」字下部竖钩靠右，使上下错位，结字活泼，富有动势。「间」字内部的「日」右靠，使内部空白左大右小，结字活泼不板滞。

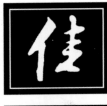
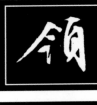
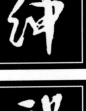
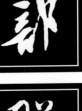

（三）轻重虚实相称

文徵明行书结字特点还体现在墨法上，因用墨的浓淡干湿不同，笔画出现轻重虚实的变化，影响到结字的疏密与字势。「再」「在」二字因饱蘸浓墨，笔画较重，都是实笔，字的笔画少反觉密实。「膝」「霞」二字因笔含墨少，笔画较细，字的笔画多反觉疏朗，「护」的繁体字「護」墨少笔枯，笔画较细出现飞白，写成虚画，字也显得疏松。「补」的繁体

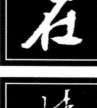

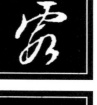

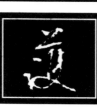
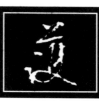
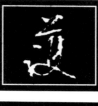
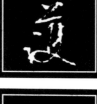
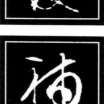
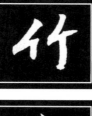

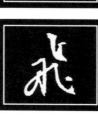
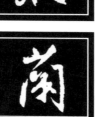
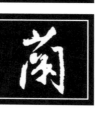

字「補」字笔画轻重虚实搭配，字势灵动，因轻重虚实处理得当，使人感到重不为重，轻不纤弱，相互映衬，结字灵动。

（四）字势雄强挺拔

字第一笔方起，撇直，用方折的笔法连接其他笔画，使字势雄强挺拔。文徵明的行书在结构上纵势较多，不管是纵势还是横势，因笔画形态关系，字势都显得雄强，如「流」，「飞」的繁体字「飛」，「兰」的繁体字「蘭」等。

（五）结字带有画意

笔画是结字的一部分，笔画的形态与字的结构紧密相关。如「竹」字用多种不同的笔画形态写，就会体现出多种风格。王羲之、米芾、赵孟頫写的「竹」字，各具不同的神采。文徵明这里的「竹」「我」字戈钩一般中段向右下弯曲，这里却相反，微向外弯直挺，钩也藏在画内，使字挺拔。

文徵明是明代著名的书画家，以画山水兰竹见长，他把绘画的笔意渗入字中，字形结构美观，带有画意。「浅」的繁体字「淺」，撇画意。「天」字的撇、捺，撇点撩杂写竹的笔法，其形态也像竹叶。「竹」靠笔画的折转分割，势如校叶重叠，构成美的画面。

「徘」字笔画长短、轻重参差错落，字形如远山的杂树。「是」字是用粗细形如纤细的兰叶，与两横形成鲜明的对比。

相近的直线条，连续折转分割成大小不等的白块，这也是绘画的笔法。『带』的繁体字『帶』是草书写法，是用写兰的

笔意，进行穿插萦带。『韵』的异体字『韻』，笔画横向排列密集，只有左下稀疏，留出较大空白，增添字的意趣。因

文徵明行书运笔流畅自然带有画意，其行书很适合中国画的题款，使字与画面和谐统一。

三、章法

文徵明行书章法是采取纵有行、横无列的形式，在一行中沿着一条垂线自由挥洒。从字与字的关系上看，随着笔法

和墨色的变化，写出疏密错落、轻重大小相间、枯润兼杂的各个不同的形态。如《赤壁赋》开始一行『壬戌之秋，七月

既望』中『壬戌』是作品起首两个字，含墨饱满，笔画也少，笔画粗重，萦带明显，字与字相距小。写到『之秋』二字，

笔画转轻，二字不相连属。『之』字笔画直硬宽疏，『秋』字左密右疏。『七』字横画奇重，字势略向右倒，『月』字

取正，笔画秀劲。

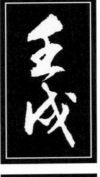
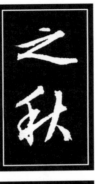

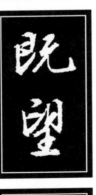

『既望』二字，因含墨较少又时出枯笔，转折成方，用笔更为瘦硬。字在一行之中有轻重、粗细、润躁、连断等自然变化，

字势活泼并带有书卷之气。在第二行中，字又与第一行的字错落，相比字又有大小、宽窄之分，不是整齐状如棋子。又

如『赤壁』二字，『赤』上重下细，并与『壁』字连带。『壁』字笔画细，并用草法书写。在一行中行草间杂、苍润相衬，

字势既连贯而又有所变化。

从章法的整体看，整篇字上下左右映带，笔断意连，自首至终气势连贯、和谐统一。如行草《雨中放朝诗》（图一）

采取了中堂的幅式。行距较宽，字距稍窄。长形字与方形字相间，笔画字势轻重分明，「西」「垂」「重」笔画重，「润」「泡」「霓」笔画轻。「万」的繁体字「萬」，笔画上重下轻，「碧」字笔画上轻下重。轻重无固定模式，是信手写来，虚虚实实，扬扬洒洒，呈现出一种活泼自然、清新秀美的艺术风格。

综上所述，文徵明行书的艺术特点是：用笔劲健，老练精到，点画筋骨肉血俱足，结字端稳，富于变化，形、神、韵俱佳，章法协调，行气贯通，艺术达到很高的境界。

图书在版编目（CIP）数据

文徵明行书集唐诗 ／ 于魁荣编著 . — 北京 ：中国
书店，2022.1

ISBN 978-7-5149-2787-0

I . ①文… II . ①于… III . ①行书－法帖－中国－明
代 IV . ① J292.26

中国版本图书馆 CIP 数据核字（2021）第 174626 号

文徵明行书集唐诗

于魁荣 编著

责任编辑	田 野
出版发行	中国书店
地 址	北京市西城区琉璃厂东街一一五号
邮 编	100050
印 刷	河北环京美印刷有限公司
开 本	880mm×1230mm 1/16
印 张	7
字 数	100 千
印 数	1—5000
版 次	二〇二二年一月第一版 二〇二二年一月第一次印刷
书 号	ISBN 978-7-5149-2787-0
定 价	二十八元